놀이 방법

① 찾아보기
문제를 읽고 귀신을 찾아보자!

② 게임하기
재밌는 게임으로 잠시 쉬어 가자!

③ 정답 보기
다 찾았으면 정답을 확인해 보자!

초판 1쇄 인쇄 2021년 12월 14일 초판 1쇄 발행 2022년 1월 4일

발행인 조인원 편집인 최원영
편집책임 안예남 편집담당 이유리
제작담당 오길섭 출판마케팅담당 이풍현 디자인 디자인록

발행처 서울문화사
등록일 1988년 2월 16일
등록번호 제 2-484
주소 서울시 용산구 새창로 221-19
전화 (02)799-9184(편집), (02)791-0753(출판마케팅)

ISBN 979-11-6438-879-0

신비아파트 캐릭터 총출동!

신비아파트 친구들

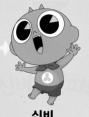

| 신비 | 금비 | 주비 | 하리 | 두리 | 강림 | 귀도 현 | 현우 | 가은 |

신비아파트 고스트볼Z 어둠의 퇴마사

| 팔척귀 | 번개 샌드맨 | 탈안귀 | 번개 야저귀 | 녹수귀 | 장산탈안귀 | 식원귀 |

| 현혹귀 | 망부각시 | 토이마스터 | 바람 적목귀 | 미자귀 | 번개 팔척귀 | 사링귀 |

| 마녀 | 바람 토이마스터 | 잭오랜턴 | 블랙 웬디고 | 은혼귀 | 번개 자간미자귀 | 현룡 |

신비아파트 고스트볼 더블X 수상한 의뢰 & 신비아파트 고스트볼 더블X 6개의 예언

| 장산범 | 구묘주귀 | 향랑각시 | 블랙 아이드 | 강시 | 할머니 포자귀 | 할아버지 포자귀 |

| 야저꽹이 | 추파카브라 | 부활한 시온 | 적슬렌더 | 화동귀 | 사일런스 하피 | 가면귀 |

| 메두사 | 동상귀 | 웬디카브라 | 사토룡 | 샌드맨 | 구묘귀 | 백의제붕 |

6

 악창귀
 악창쟁이
 이무기(전)
 이무기(후)
 야저귀
 도플갱어
 벨페고르
 벽슬렌더

 충목귀
 살음쟁이
 웬디고
 자간
 토연귀
 적목귀
 만티 두억시니
 오피키언

신비아파트 고스트볼X의 탄생

 진영
 양쟁이
 금돼지
 각귀
 입질쟁이
 우사첩
 취생
 구미호

 당목귀
 청목형형
 두억시니
 혈안귀
 살음귀
 벨라
 백의귀
 인큐버스

 케르베로스
 만티코어
 시두스
 슬렌더맨
 바알제붑
 손각시
 네비로스
 도한

신비아파트 고스트볼의 비밀

 벽수귀
 흑진귀
 팬텀토르소
 모주귀
 이드라
 무연귀
 마리오네트 퀸
 치돈귀

 환마귀
이안
시온
키클라스
호문쿨루스
망부화
골묘귀
봄가살이

 어둑시니
라바나브
헤론
마고할맘
 객귀
요아힝
발로우
그슨새

링 샤이코스
지하국대적

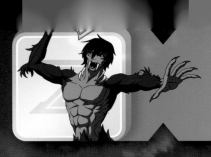

오싹오싹한 귀신을 찾아라!

저녁이 되자 무서운 귀신들이 나타났어요. 한적한 숲길에 나타난
오싹오싹한 귀신들 중 <보기>의 귀신과 무기를 모두 찾아보세요.

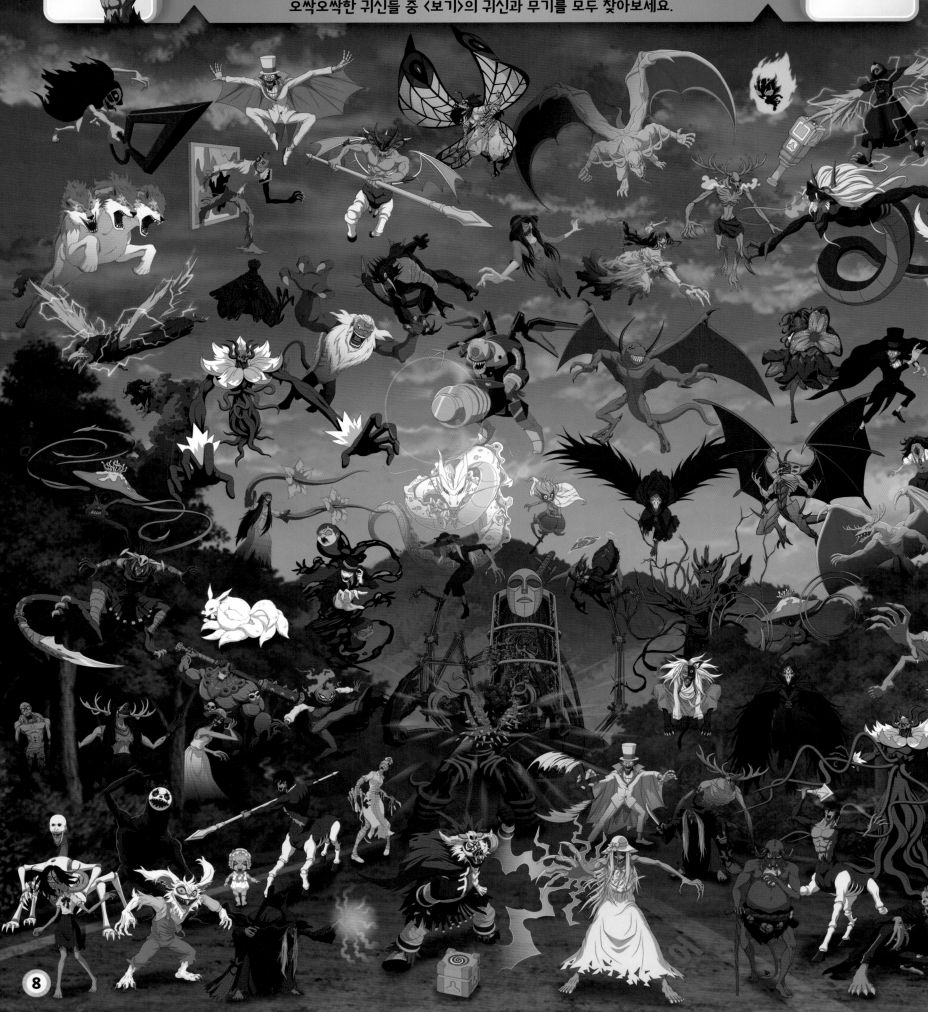

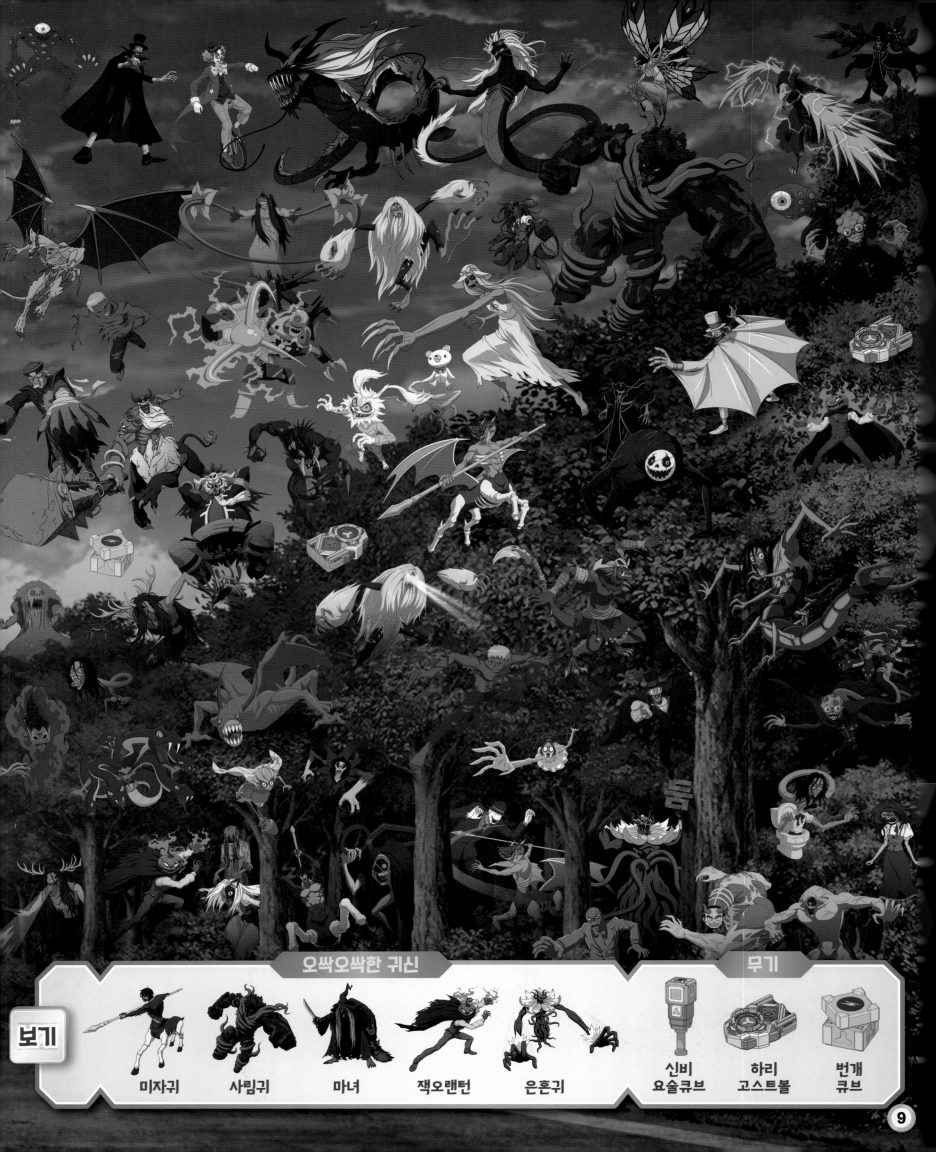

무기

보기

미자귀 사림귀 마녀 잭오랜턴 은혼귀 신비 요술큐브 하리 고스트볼 번개 큐브

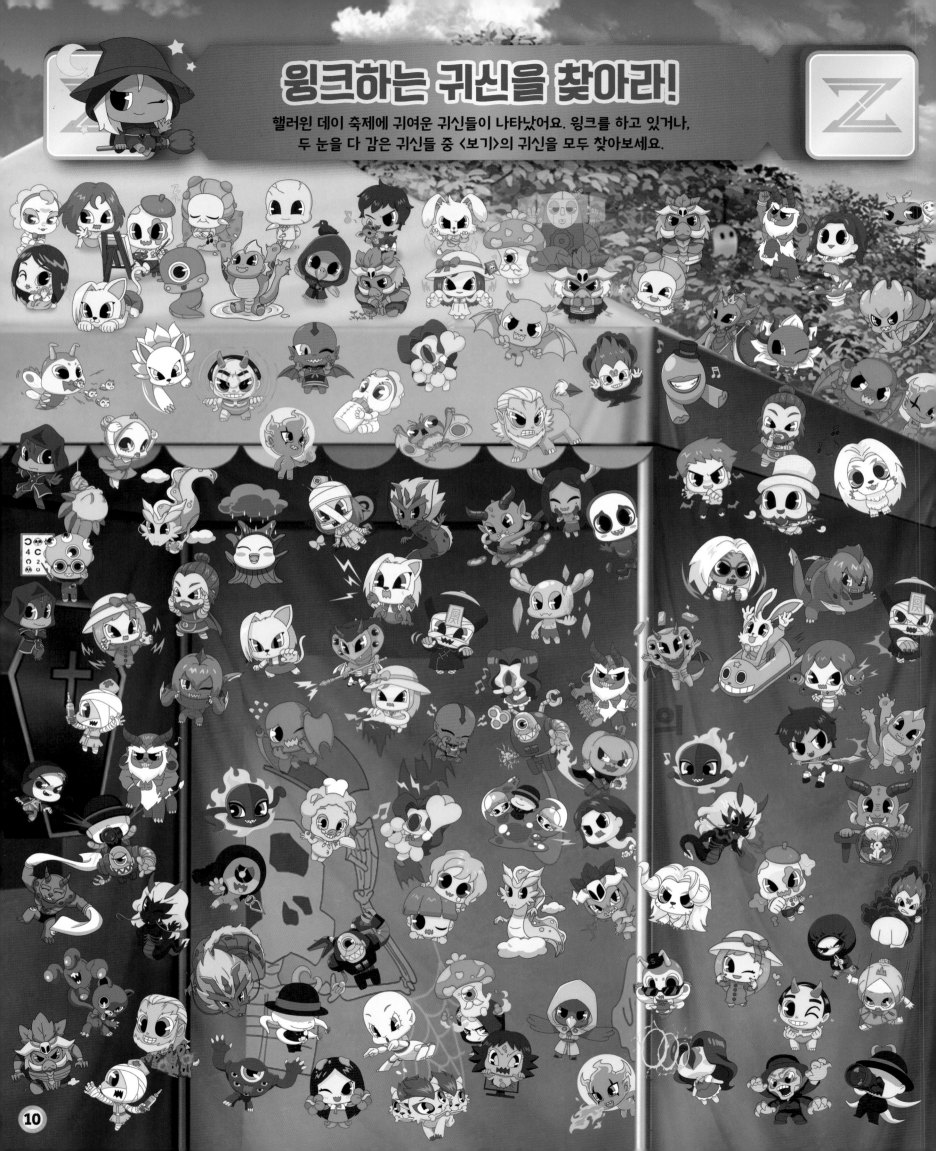

윙크하는 귀신을 찾아라!

핼러윈 데이 축제에 귀여운 귀신들이 나타났어요. 윙크를 하고 있거나,
두 눈을 다 감은 귀신들 중 <보기>의 귀신을 모두 찾아보세요.

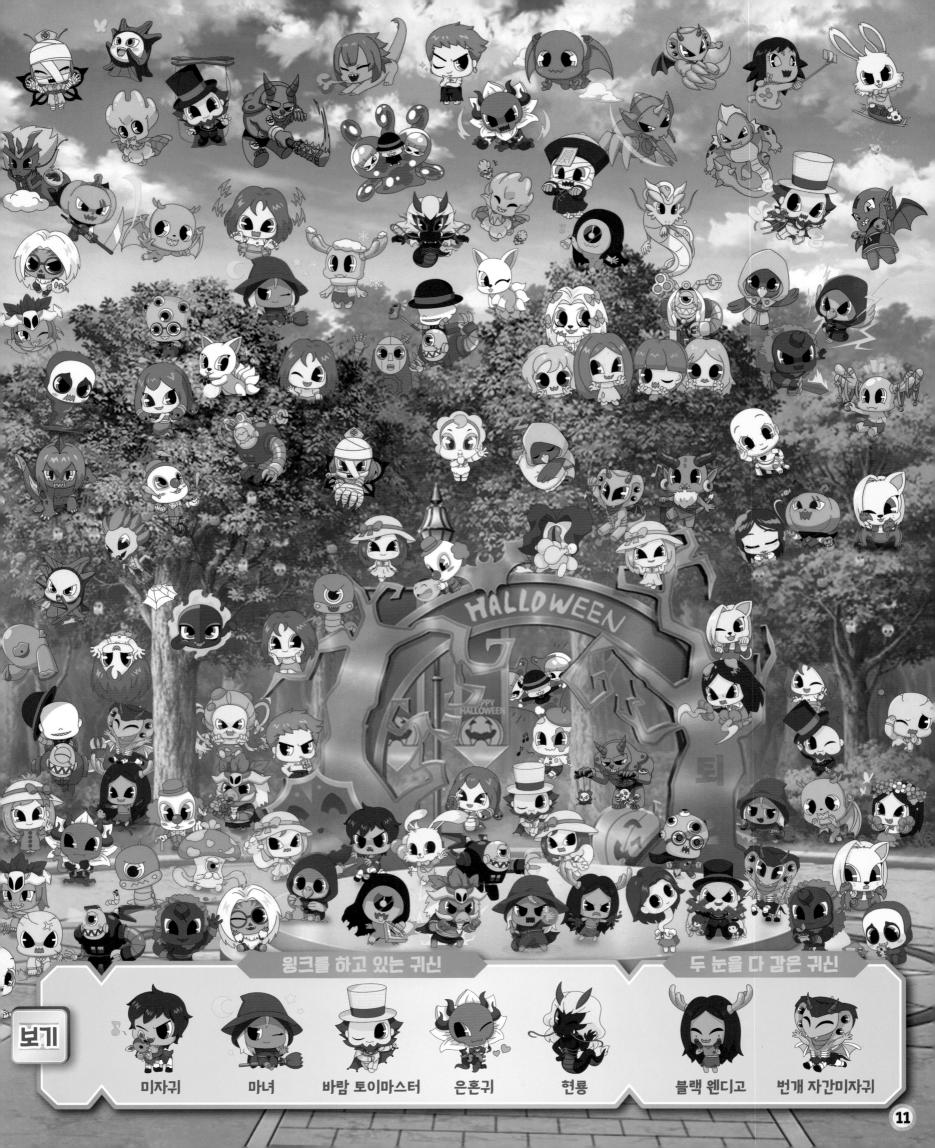

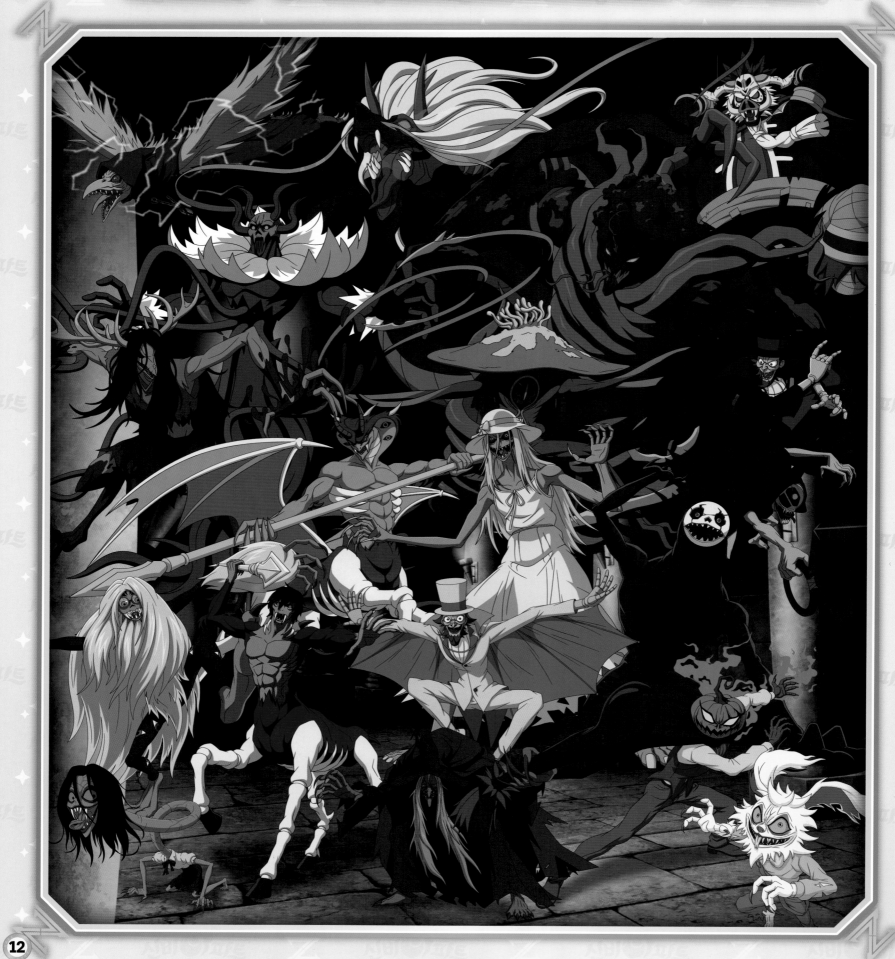

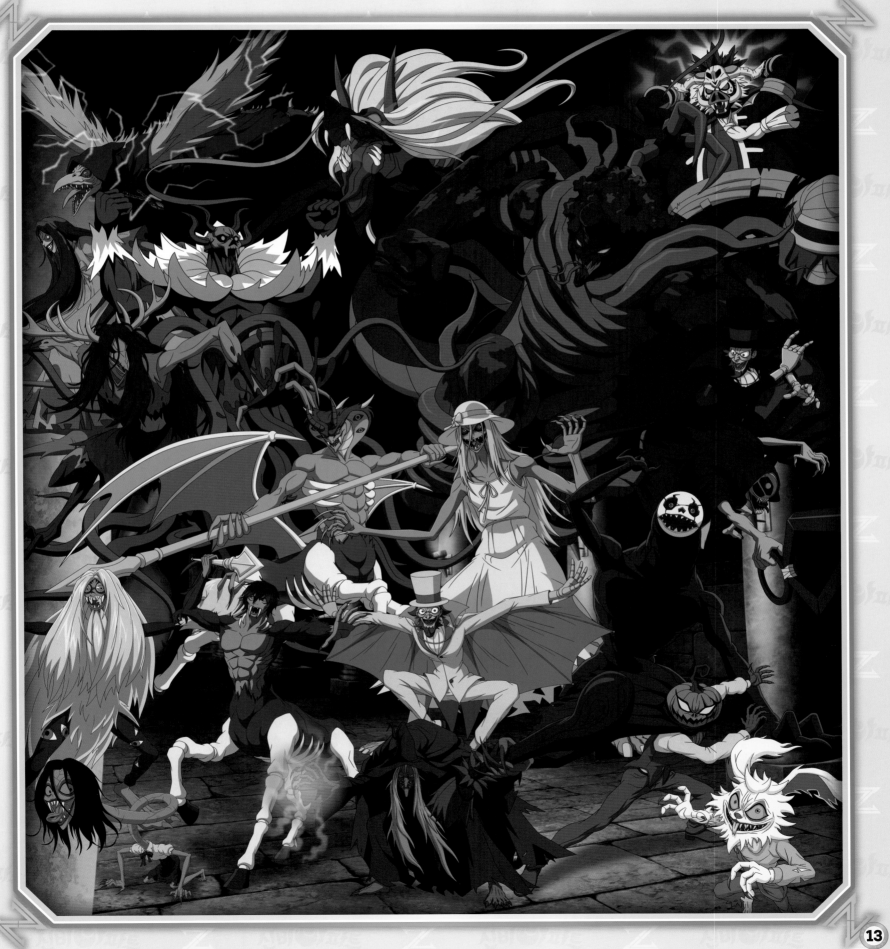

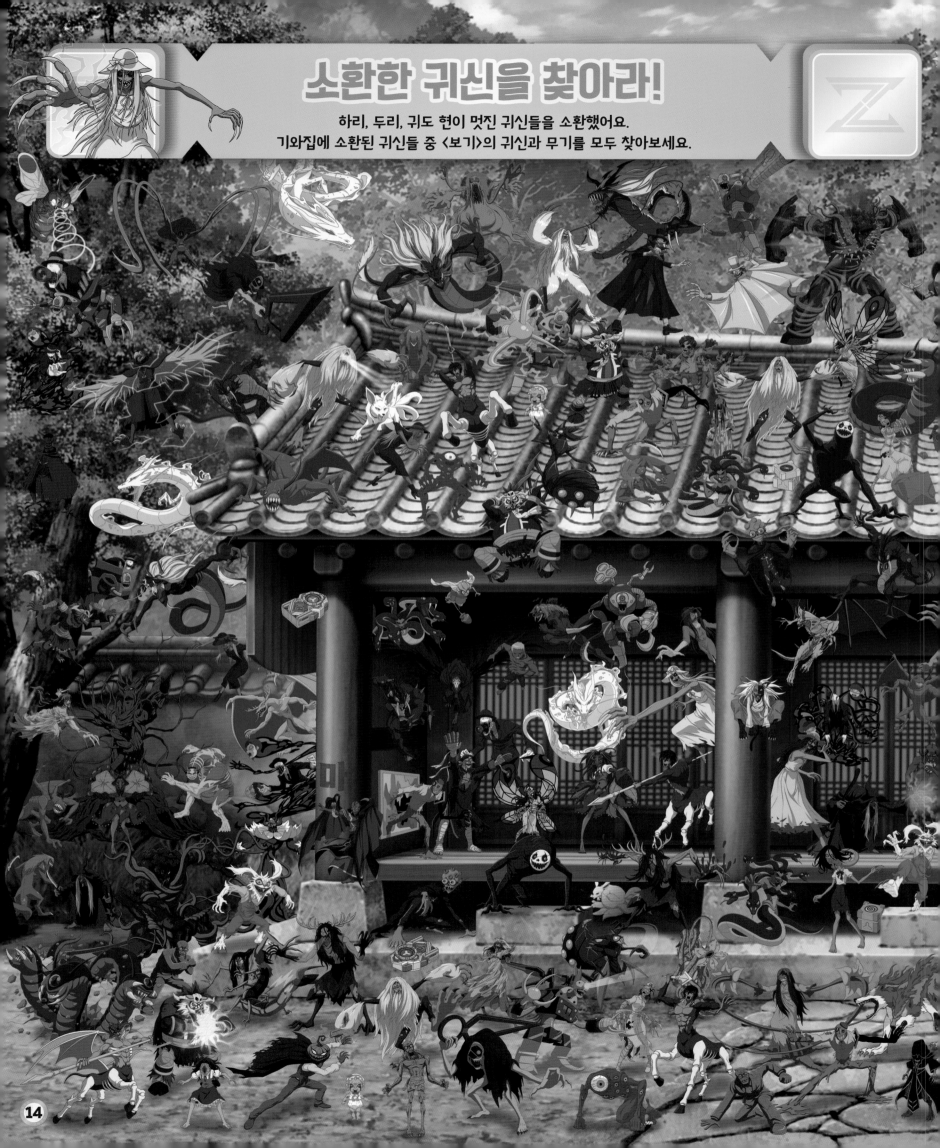

소환한 귀신을 찾아라!

하리, 두리, 귀도 현이 멋진 귀신들을 소환했어요.
기와집에 소환된 귀신들 중 〈보기〉의 귀신과 무기를 모두 찾아보세요.

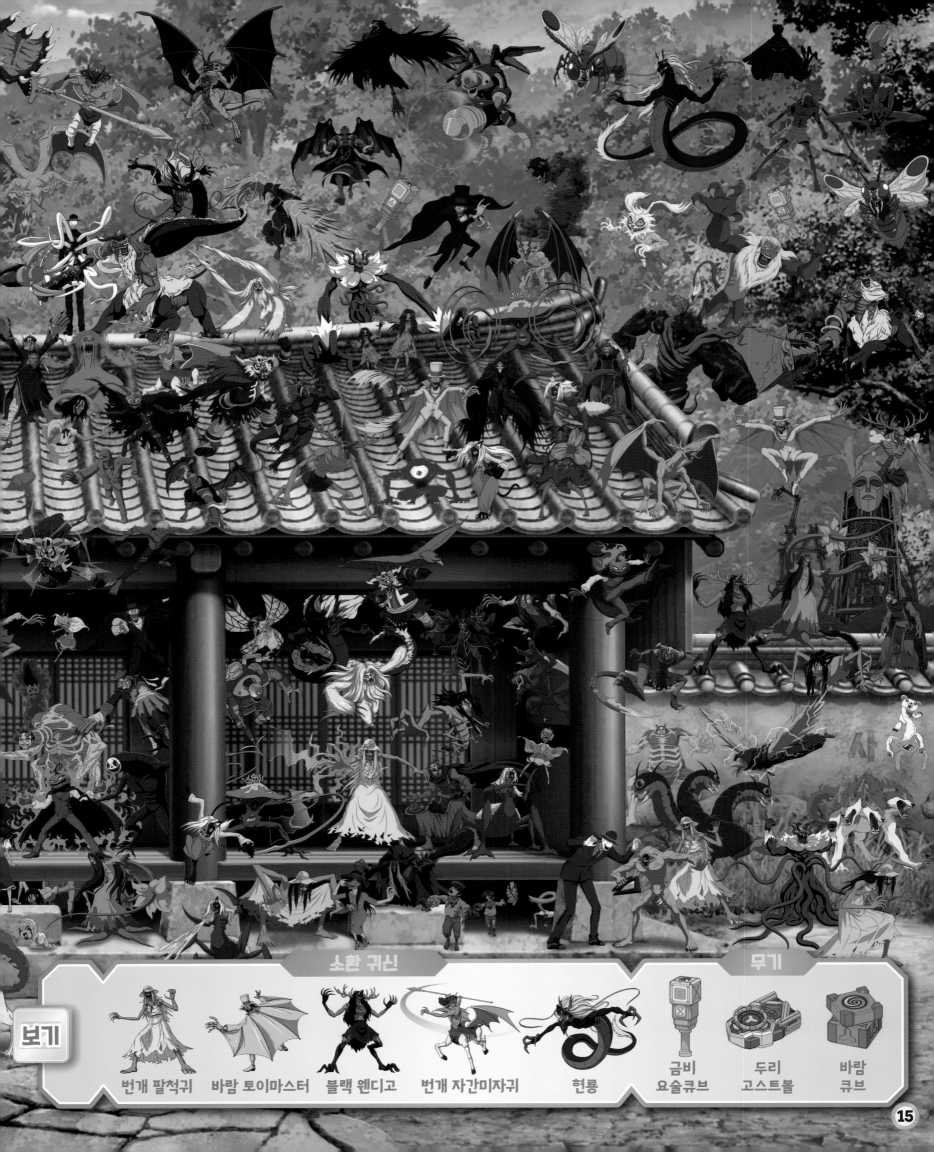

무기를 든 귀신을 찾아라!

강림이의 무기를 빼앗기 위해 귀신들이 나타났어요.
무기를 든 귀신들 중 〈보기〉의 귀신과 강림이의 무기를 모두 찾아보세요.

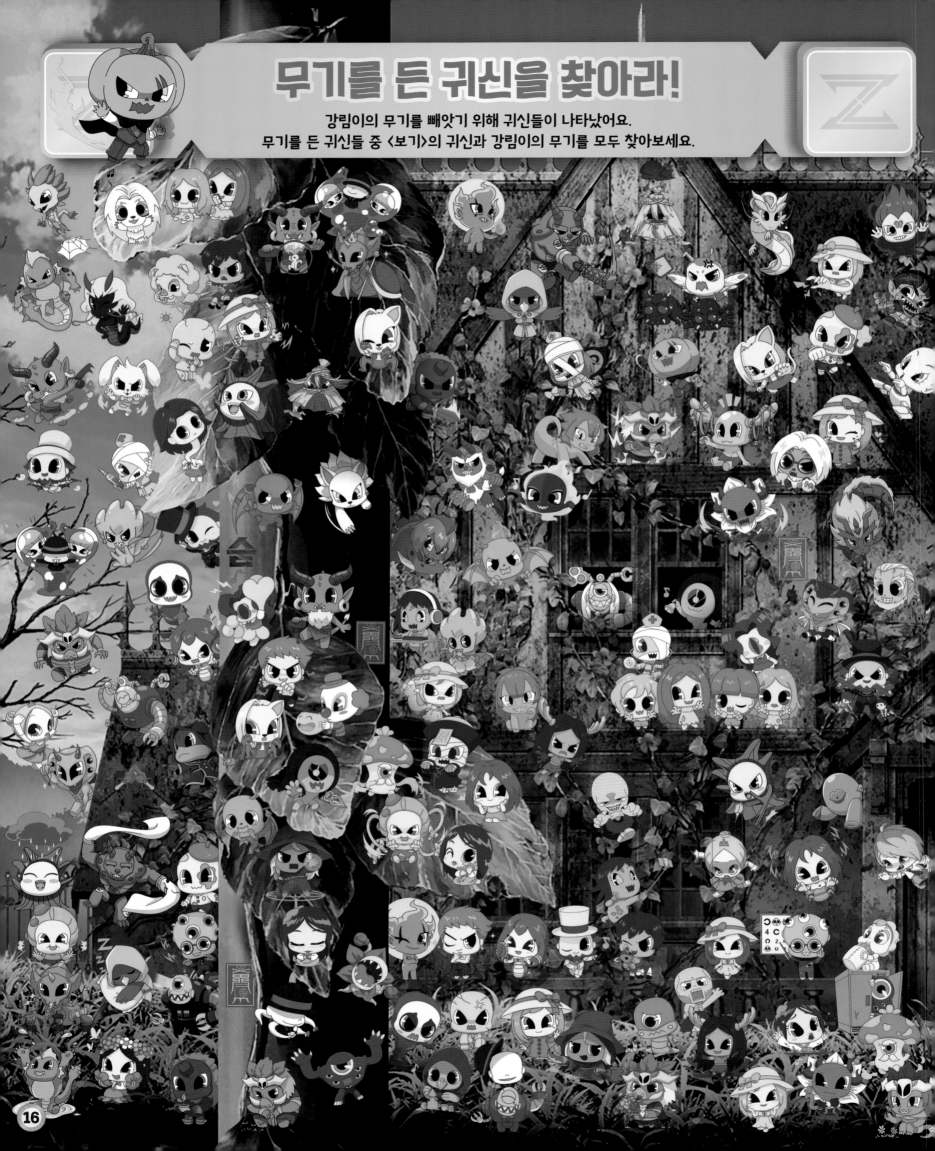

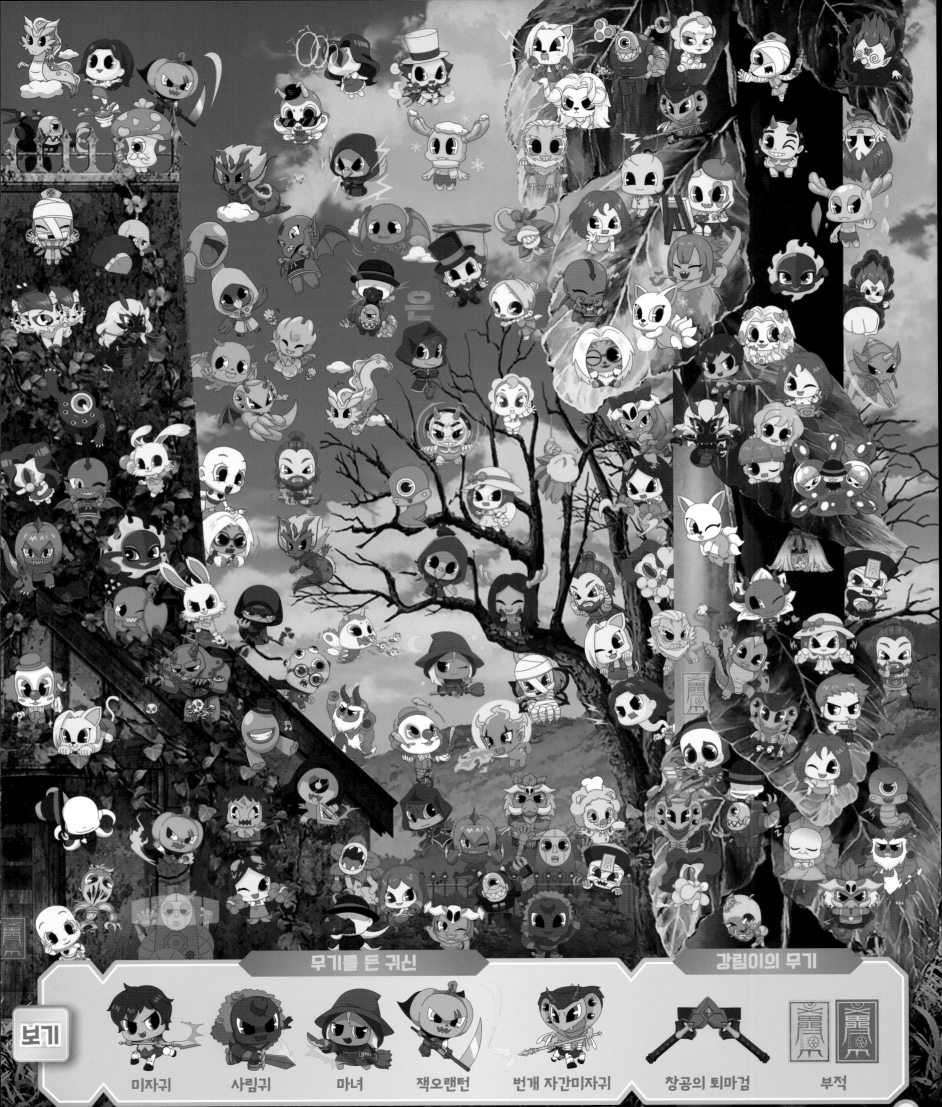

강림이의 무기

보기

미자귀　　사림귀　　마녀　　잭오랜턴　　번개 자간미자귀　　창공의 퇴마검　　부적

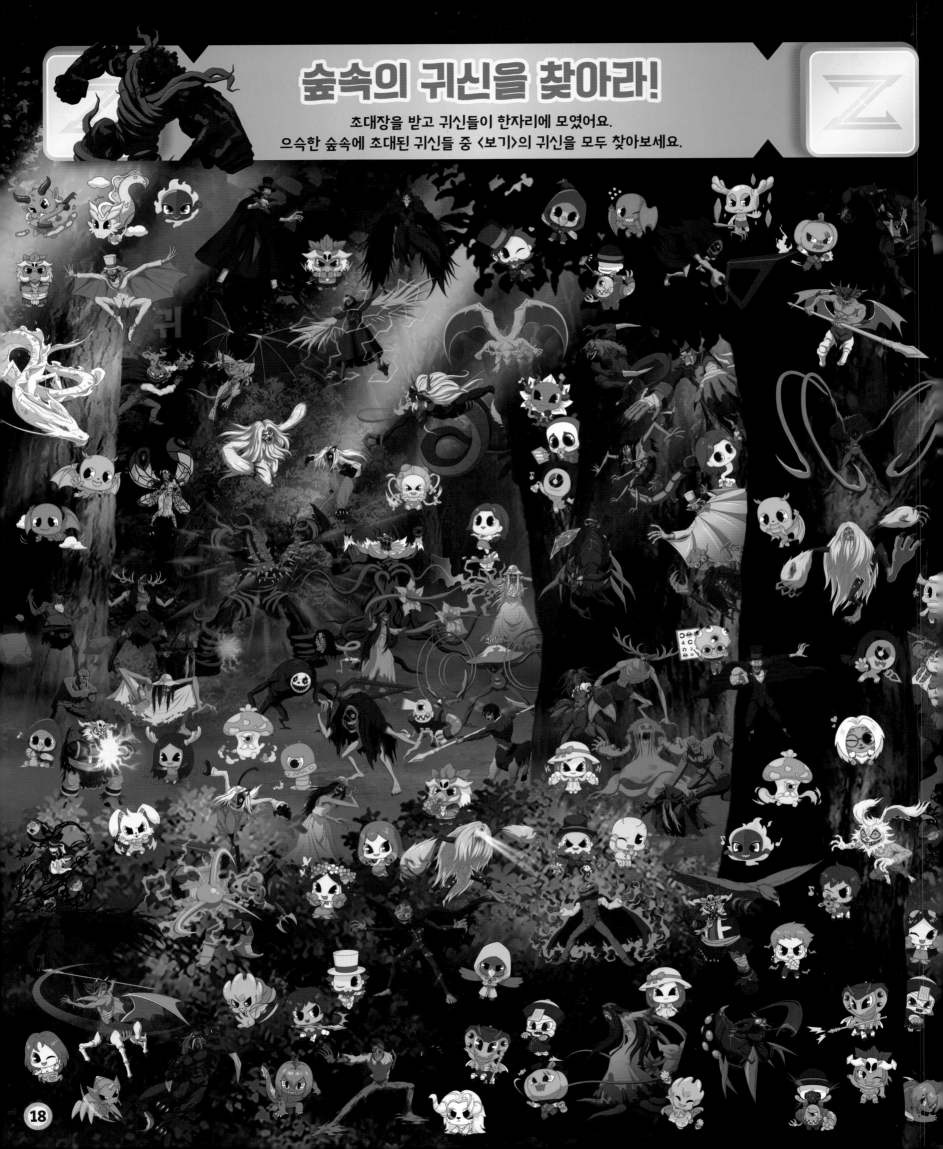

숲속의 귀신을 찾아라!

초대장을 받고 귀신들이 한자리에 모였어요.
으슥한 숲속에 초대된 귀신들 중 〈보기〉의 귀신을 모두 찾아보세요.

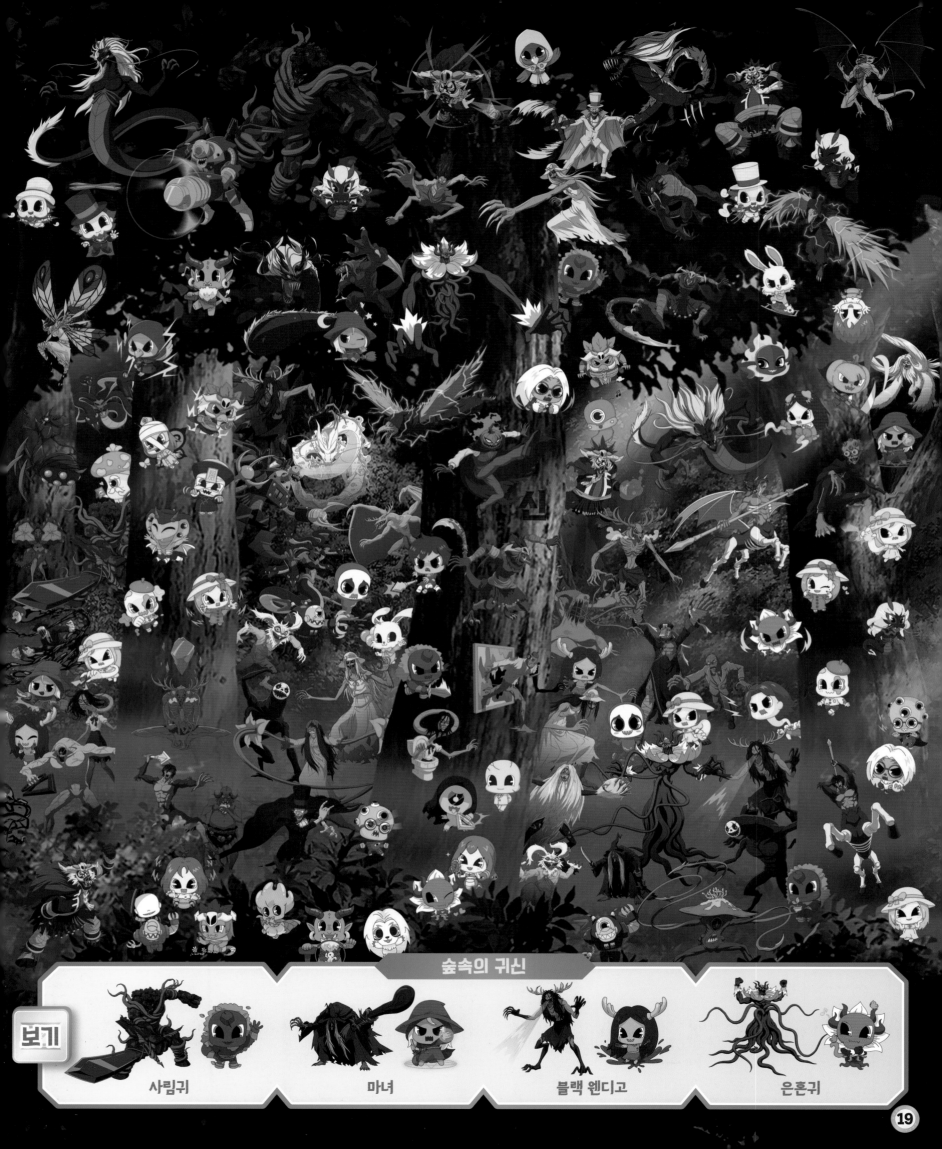

숲속의 귀신

하리가 귀신 미로에 갇혔어요!
<보기>의 순서대로 귀신들을 따라 미로를 탈출해 보세요.

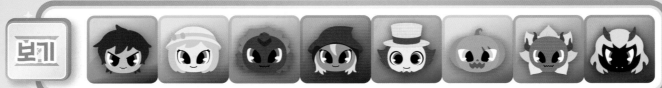

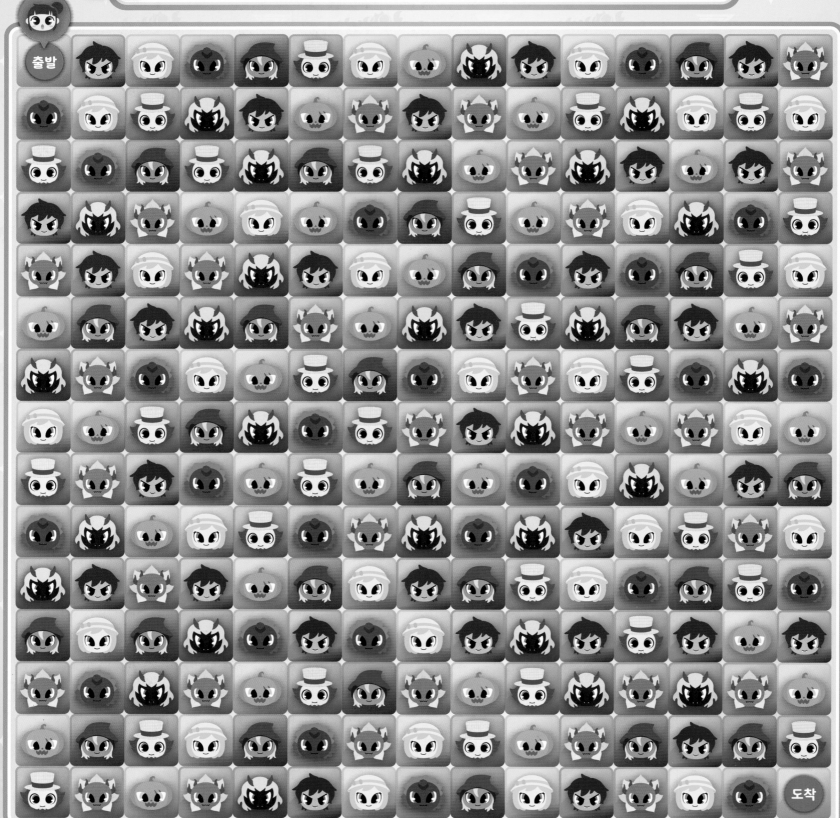

같은 그림 찾기

신비아파트 친구들이 서로를 그려 주었어요!
<보기>의 친구들과 똑같이 그린 그림을 찾아보세요.

보기

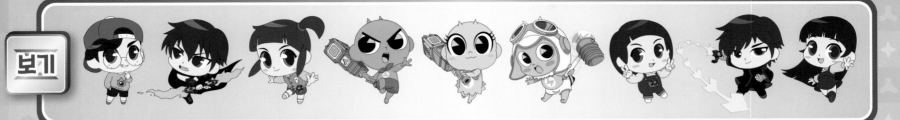

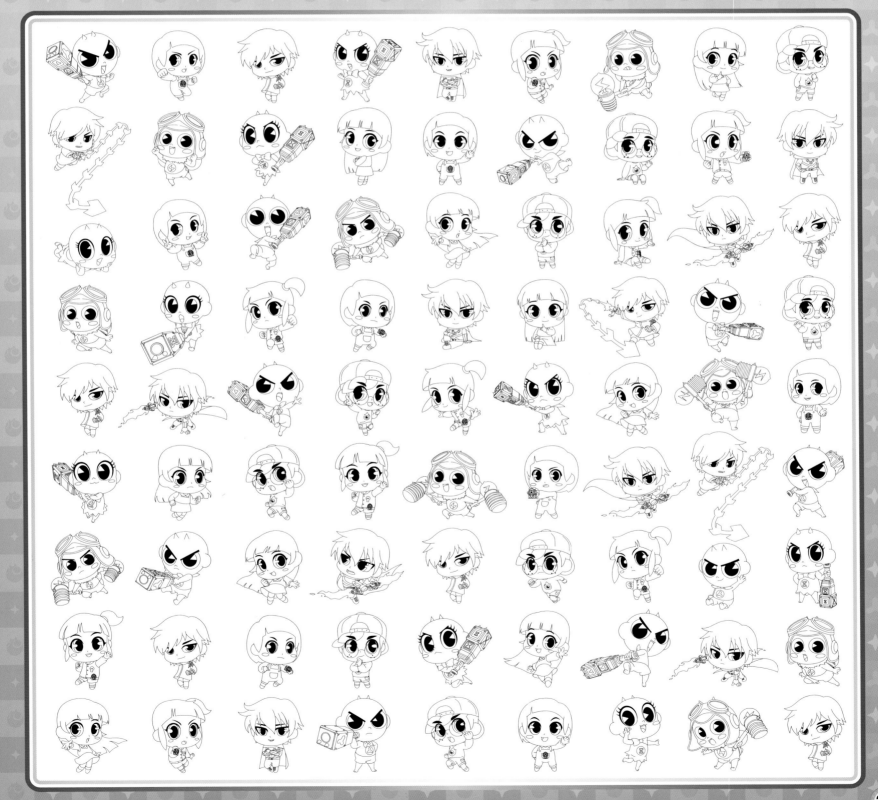

속성 귀신을 찾아라!

하리와 두리가 새로운 무기로 귀신들을 소환했어요.
번개큐브와 바람큐브로 소환한 귀신들 중 <보기>의 귀신과 무기를 모두 찾아보세요.

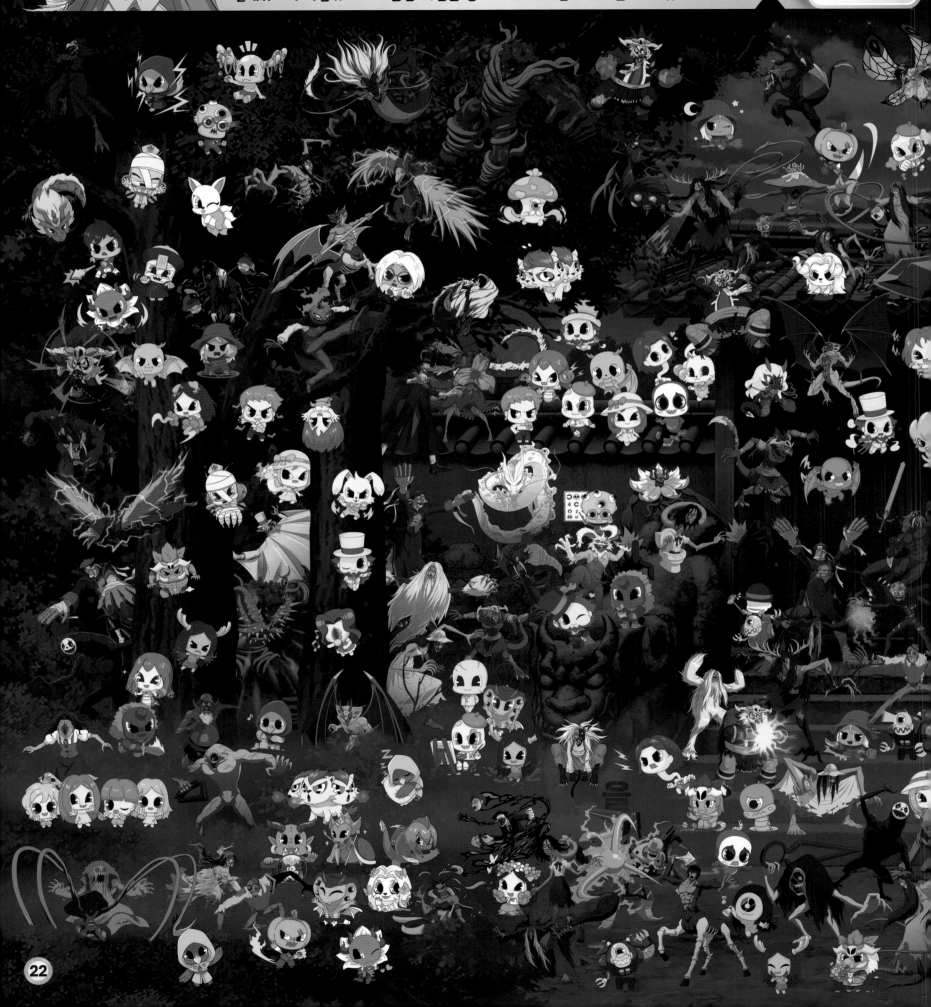

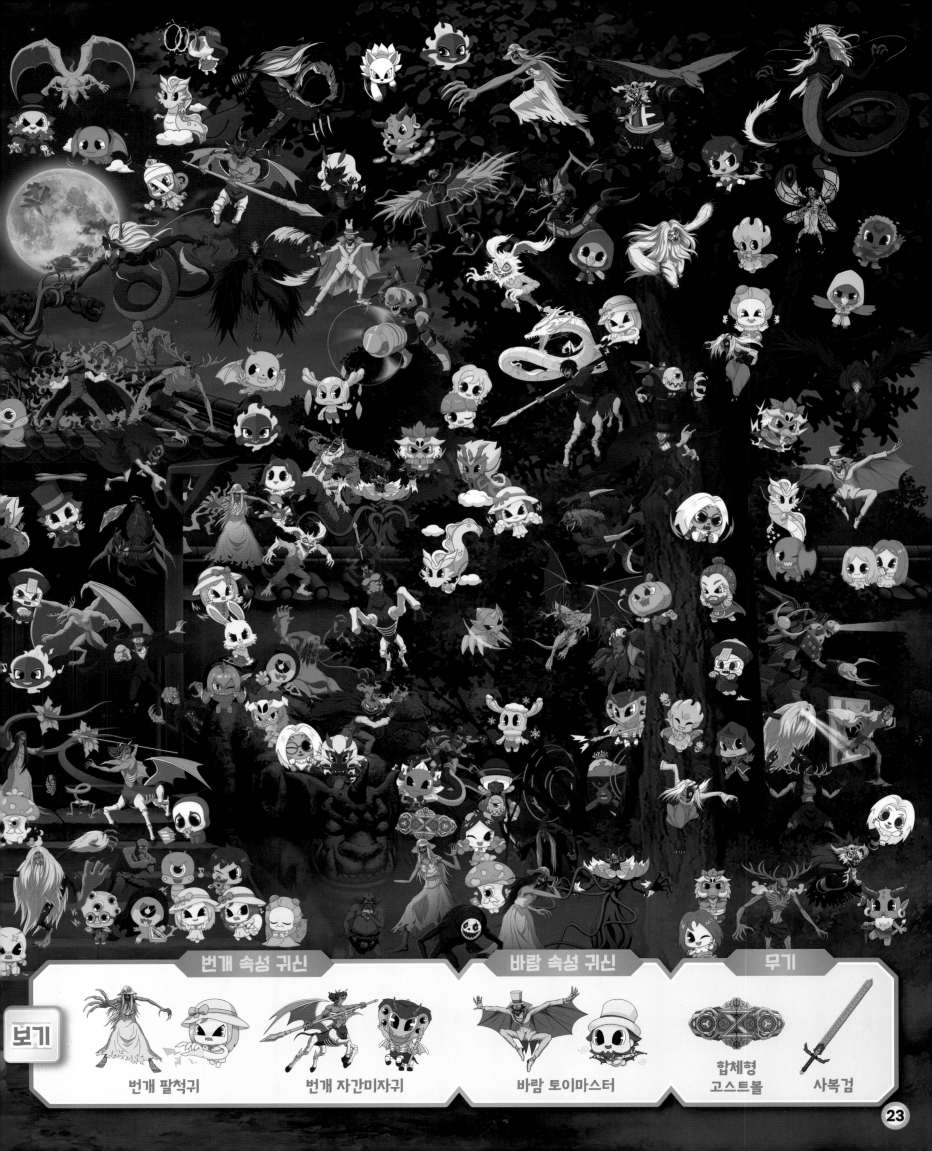

보기

번개 팔척귀

번개 자간미자귀

바람 토이마스터

합체형
고스트볼

사복검

무지개 귀신을 찾아라!

교실에 알록달록한 귀신들이 나타났어요.
의자 사이에 숨어 있는 귀신들 중 <보기>의 귀신을 모두 찾아보세요.

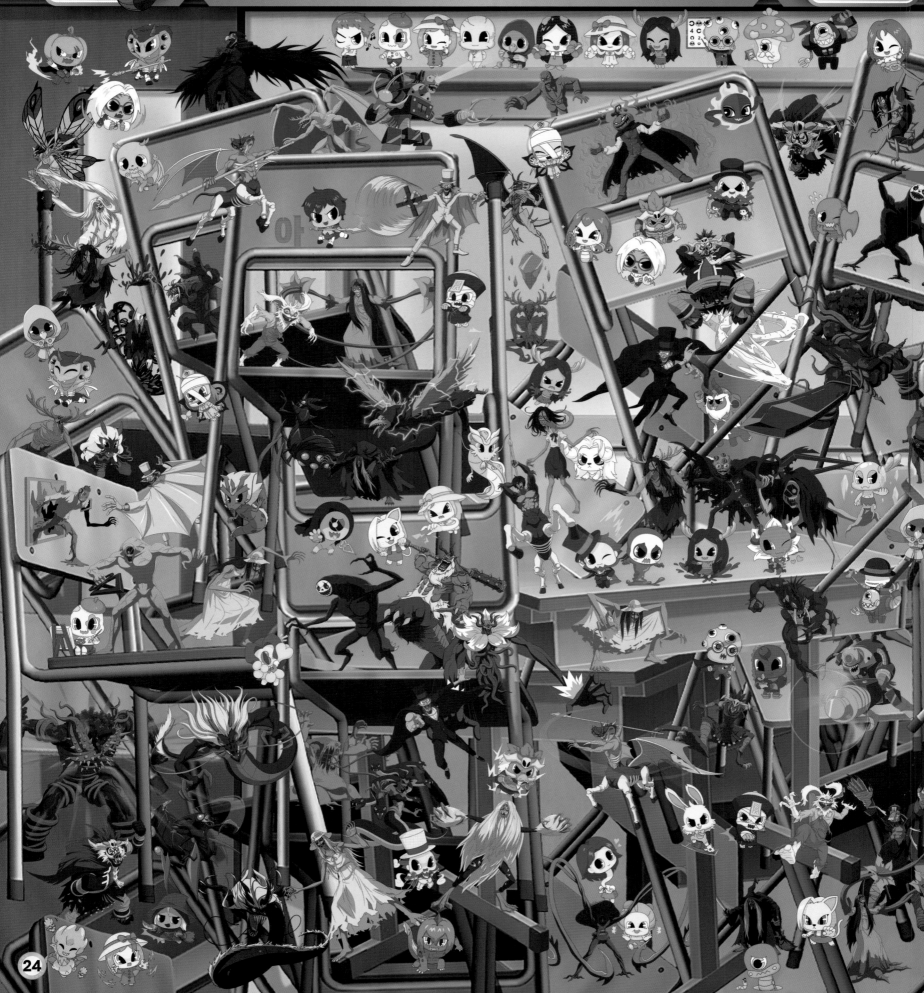

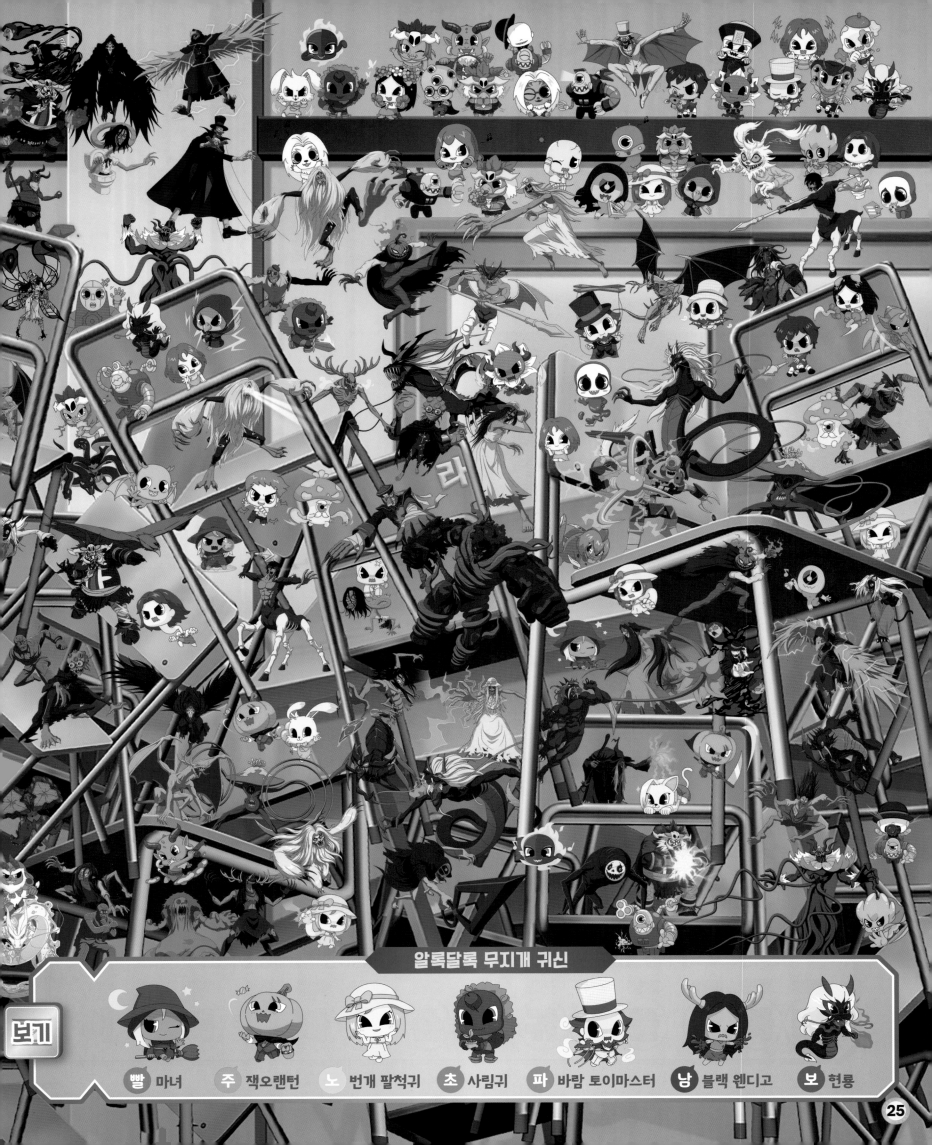

보기

빨 마녀 주 잭오랜턴 노 번개 팔척귀 초 사림귀 파 바람 토이마스터 남 블랙 웬디고 보 현룡

그림자 찾기

귀신들이 팀을 나누어 나란히 서 있어요!
귀신의 그림자가 모두 올바른 한 팀을 찾아보세요.

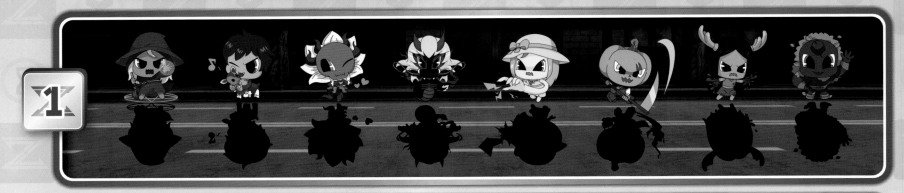

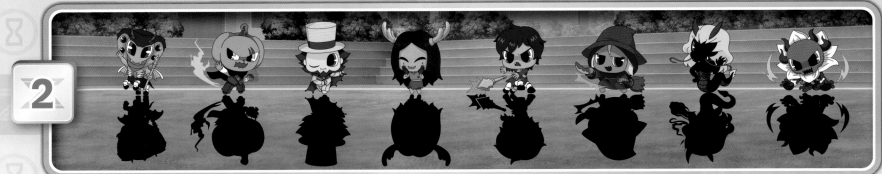

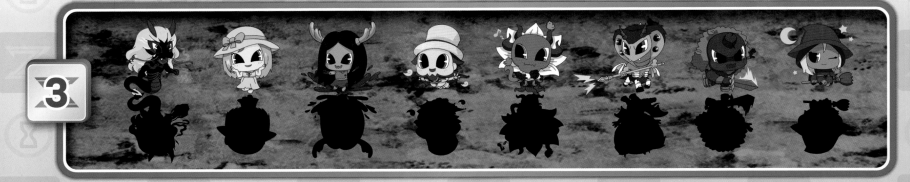

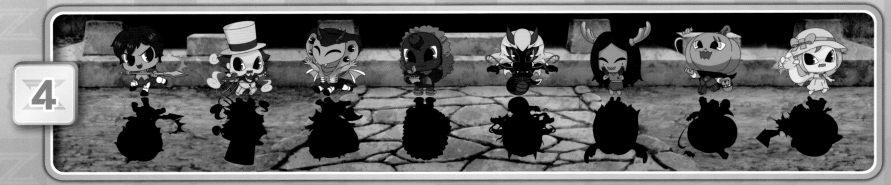

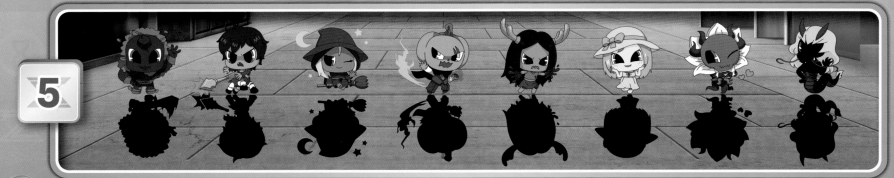

퍼즐 맞추기

신비아파트 친구들의 멋진 모습을 완성하려고 해요!
빠진 퍼즐 조각들을 아래에서 찾아보세요.

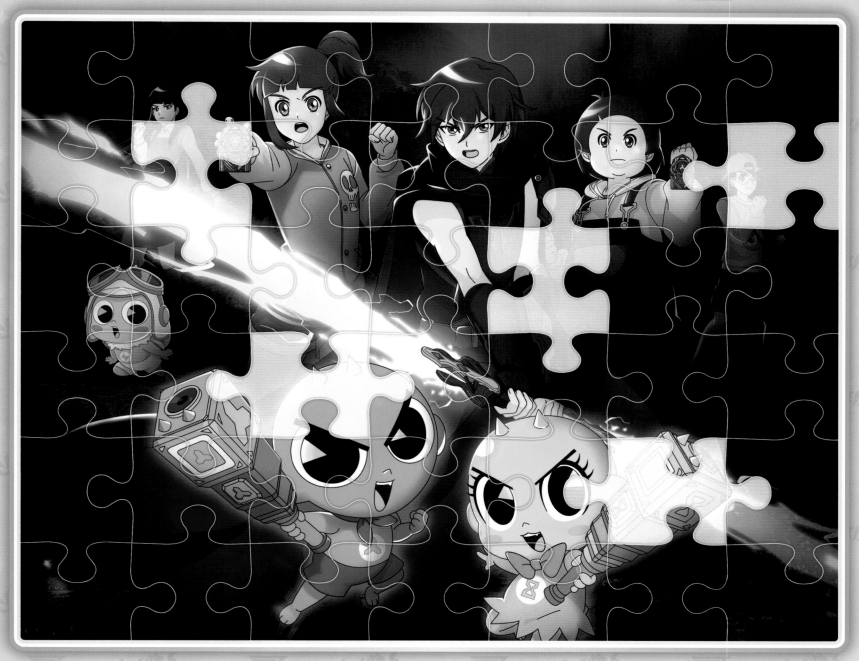

두근두근~ 정답 공개!

8~9쪽

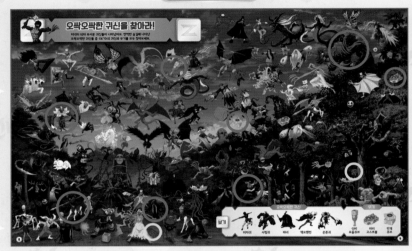

10~11쪽

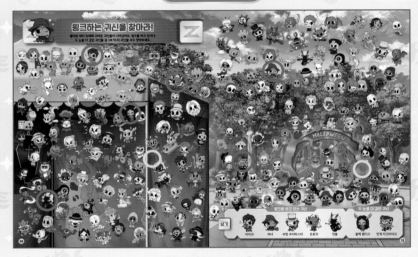

12~13쪽

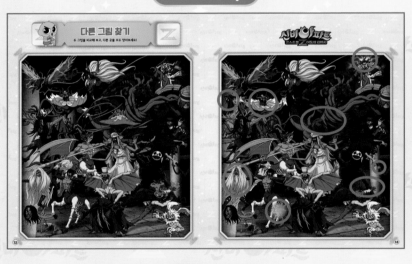

14~15쪽

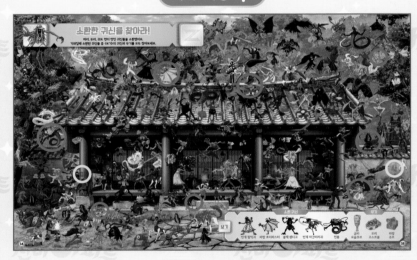

16~17쪽

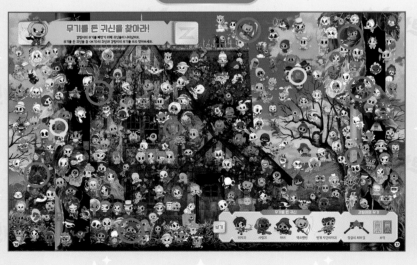

18~19쪽

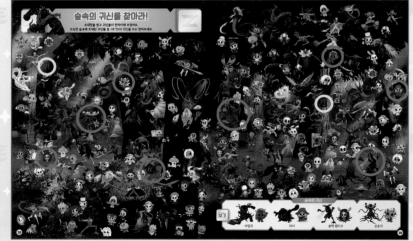

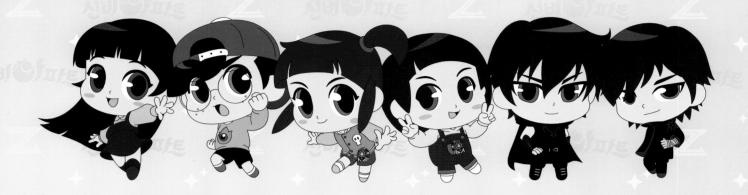

20~21쪽

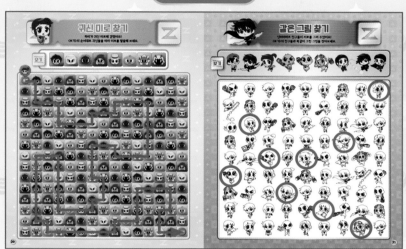

22~23쪽

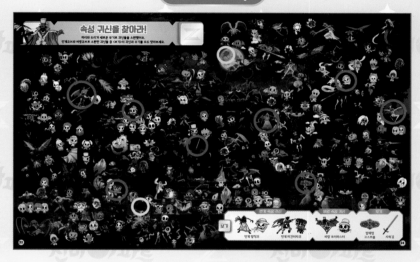

24~25쪽

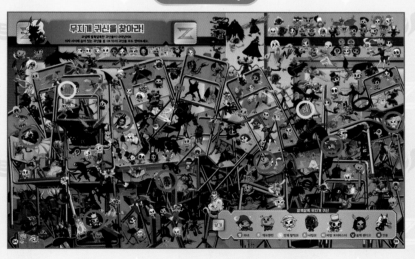

26~27쪽

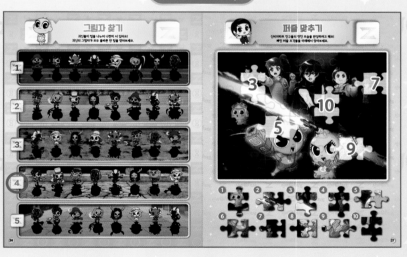

★보너스 페이지★

친구들~ 귀신과 함께 숨겨져 있던 글씨 혹시 발견했나요?
그냥 지나쳤다면 정답을 확인하기 전에 다시 한번 찾아보세요! 모든 글씨를 순서대로 모으면?

8쪽	9쪽	10쪽	11쪽	14쪽	15쪽	16쪽	17쪽	18쪽	19쪽	22쪽	23쪽	24쪽	25쪽
어	둠	의	퇴	마	사	숨	은	귀	신	을	찾	아	라